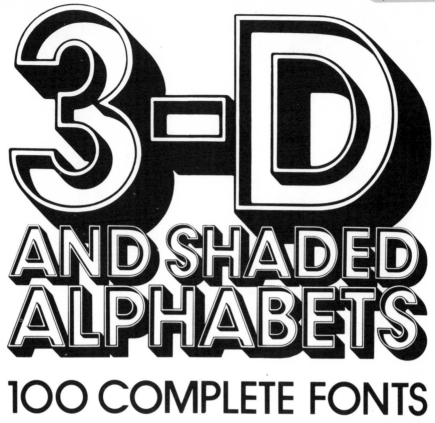

3-D AND SHADED ALPHABETS

100 COMPLETE FONTS

SELECTED AND ARRANGED BY

DAN X. SOLO

FROM THE SOLOTYPE TYPOGRAPHERS CATALOG

DOVER PUBLICATIONS, INC. · NEW YORK

Copyright © 1982 by Dover Publications, Inc.
All rights reserved under Pan American and International Copyright Conventions.

Published in Canada by General Publishing Company, Ltd., 30 Lesmill Road, Don Mills, Toronto, Ontario.
Published in the United Kingdom by Constable and Company, Ltd., 10 Orange Street, London WC2H 7EG.

3-D and Shaded Alphabets: 100 Complete Fonts is a new work, first published by Dover Publications, Inc., in 1982.

DOVER *Pictorial Archive* SERIES

3-D and Shaded Alphabets: 100 Complete Fonts is a title in the Dover Pictorial Archive Series. Up to six words may be composed from the letters in these alphabets and used in any single publication without payment to or permission from the publisher. For any more extensive use, write directly to Solotype Typographers, 298 Crestmont Drive, Oakland, California 94619, who have the facilities to typeset extensively in varying sizes and according to specifications. The republication of this book as a whole is prohibited.

Manufactured in the United States of America
Dover Publications, Inc.
180 Varick Street
New York, N.Y. 10014

Library of Congress Cataloging in Publication Data

Main entry under title:

3-D and shaded alphabets.

1. Type and type-founding—Display type. 2. Alphabets.
I. Solo, Dan X. II. Solotype Typographers. III. Title:
Three-D and shaded alphabets.
Z250.A50114 686.2'24 81-17289
ISBN 0-486-24246-3 AACR2

Advertisers Gothic Outline Shadow

AABBCDEEFFG
HHIJKLMNOP
PQRRSTUV
WWXYZ

aabbcdefghi
jklmmnnoppq
prstuuvwwxyz

1234566789 0
&.,:;!?''—()$¢

Avant Garde Deco 2

ABCDEFGHI
JKLMNOP
QRSTUVWXYZ

abcdefghijklmn
opqrstuvwxyz

1234567890
(&:;-"",,"!?$¢%)

BABY ARBUCKLE

ABCDEFGHI
JKLMNOPQRS
TUVWXYZ

1234567890

&:-""!?$¢

BANKNOTE ITALIC

ABCDEFGH
IJKLMNOPQR
STUVWXYZ

1234567890
(&:;,-''!?$¢)

Bauer Topic Dimension

ABCDEFGHI
JKLMNOPQRS
TUVWXYZ

abcdefghijklmno
pqrstuvwxyz

1234567890
(&.,·:;!?''-''$¢)

Beton Shadow

ABCDEFGHIJ
KLMNOPQR
STUVWXYZ

abcdefghijklm
nopqrstu
vwxyz

1234567890
&.,:;""-"!?$¢

BOND OPEN

ABCDEFGHIJ
KLMNOPQR
STUVWXYZ

1234567890

(&.:;-'''!?$¢0%)

BOOTJACK

ABCDE
FGHIJK
LMNOP
QRSTU
VWXYZ

BROADCAST

A B C D E F G

H I J K L M N

O P Q R S T U

V W X Y Z & O

1 2 3 4 5 6 7 8 9

BUXOM

ABCDEFGHI
JKLMNOPQR
STUVWXYZ

1234567890

&-:;""''""!?

$¢

Century Litho Shaded

ABCDEFGH
IJKLMNOPQR
STUVWXYZ

abcdefghijklmn
opqrstuvwxyz

1234567890
(&:,;-''!?$¢%)

CHARGER DIMENSION

ABCDEFGHI

JKLMNOPQR

STUVWXYZ

0

1234566789

[„"/-&?!::]

Cheltenham Shadow Extended

ABCDEFGHI
JKLMNOPQR
STUVWXYZ

abcdefghijklm
nopqrstuvwxyz

1234567890
&.,:'"!?-;$

CINEMA SHADED

ABBBCCDEFG
GHIIJKLMNOO
PQQRRSTUVW
XYZZ&

1234567890
&.,,,,;;!?()-""$¢/

Clearface Gothic Shadow

ABCDEFGHIJKLMN
OPQRSTUVWXYZ

abcdefghijklmnop
qrstuvwxyz

1234567890
&.,:;"'!?()-$¢

Clearface Shadow

ABCDEFGHIJ
KLMNOPQRST
UVWXYZ

abcdefghijklm
nopqrs
tuvwxyz

1234567890
&.,:;""!?()-$

Cooper Black Shadow

ABCDEFGHIJK
LMNOPQRSTU
VWXYZabcde
fghijklmnopq
rstuvwxyz

1234567890

{[-.,:;!¡?¿'""'"«»!?]}

Cooper Highlight

ABCDEFGHI
JKLMNOPQR
STUVWXYZ

abcdefghijklmn
opqrstuvwxyz
1234567890
{&:;-'!?$

Crisis Series

ABCDEFGHI
JKLMNOPQRS
TUVWXYZ

abcdefghijklmn
opqrstuvwxyz

1234567890
(&:;-"!?$¢%)

Cushing Shadow

ABCDEFGHI
JKLMNOPQR
STUVWXYZ

abcdefghijklm
nopqrstuvwxyz

1234567890
(&.,:;-''!?$¢%)

DAVIDA BOLD SHADED

ABCDEFGHI
JKLMNOPQR
STUVWXYZ

1234567890
◆|&:;-'""!?|◆

Della Robbia Shadow

ABCDEFGHI
JKLMNOPQRS
TUVWXYZ

abcdefghijklmno
pqrstuvwxyz

1234567890
&.,:;'""!?-%/$¢

DELLMOND

ABCDEFGHI

JKLMNOPQR

STUVWXYZ

&.₀ₒ₀:°-''!!

Eightball Shadow

A A B C D E F G
H I J K L M N
O P Q R S T U V
W X Y Z & ! ? () $
a b c d e f ſ g h h
i j j k k l l m m n
n o p q q r s t t u
u v w x y z . . : ; " " , .
1 2 3 4 5 6 7 8 9 0

Embrionic Shaded

ABCDEFGHIJKL
MNOPQRSTU
VWXYZ

abcdefghijklmn
opqrstuvwxyz

1234567890

(&.,'¿¡ -'!?$¢%)

Embrionic Shaded B

A B C D E F G H I
J K L M N O P Q R
S T U V W X Y Z

a b c d e f g h i j k l m n
o p q r s t u v w x y z

1 2 3 4 5 6 7 8 9 0

(& , , ; ; - ' ! ? $ ¢ %)

FANFOLD

A A B B C C D D E E F F G G

H H I I J J K K L L M M N N

O O P P Q Q R R S S T T U U

V V W W X X Y Y Z Z I I 2 2

3 3 4 4 5 5 6 6 7 7 8 8 9 9

0 0 $ $? ? ! ! & & 'S 'S

Fat Albert Shaded

ABCDEFGHIJKLMN
OPQRSTUVWXYZ

abcdefghijklmnop
qrstuvwxyz

1234567890
&.,:;'""!?-$¢

FAT SHADED

ABCDEFGH
IJKLMNOPQR
STUVWXYZ

1234567890

Flippo Outline Shaded

ABCDEFGHI
JKLMNOPQR
STUVWXYZ

abcdefghi
jklmnopqr
stuvwxyz

1234567890

.,-;:'"!?

Flippo Solid Shaded

ABCDEFGH
IJKLMNOPQR
STUVWXYZ

abcdefghi
jklmnopqr
stuvwxyz

1234567890

:;!?"

FLORIDE

ABCDEFGHI
JKLMNOPQR
STUVWXYZ

1234567890

FORUM 1

ABCDEFGHI
JKLMNOPQR
STUVWXYZ

1234567890
(&:;'!?$£)

FORUM 2

ABCDEFGHI
JKLMNOPQR
STUVWXYZ

1234567890
(&:;""!?$¢%)

Future Shaded

ABCDEFGHIJKLMN
OPQRSTUVWXYZ

abcdefghiijjklmn
opqrsttuvwxyz

1234567890
&.,;;!?'""$

Gaston Shaded

A B C D E F G H

I J K L M N O P Q R

S T U V W X Y Z

a b c d e f g h i j k l m n

o p q r s t u v w x y z

1 2 3 4 5 6 7 8 9 0

(& . ; , - ' " " ! ? $ ¢ %)

Gill Deco No. 2

ABCDEFGHI
JKLMNOPQR
STUVWXYZ

abcdefghijk
lmnopqr
stuvwxyz

1234567890
(&.,-'""!?$¢%)

GILL SHADOW

ABCDEFGHI
JKLMNOPQRS
TUVWXYZ

1234567890
[&.:;-''!?$¢]

Globe Gothic Shadow

ABCDEFGHIJKLMN
OPQRSTUVWXYZ

abcdefghijklmno
pqrstuvwxyz

1234567890
&.,:;""!?()*-$¢

Governale Tempo Shade

ABCDEFGHIJKLM
NOPQRSTUVWXYZ
abcdefghijklmn
opqrstuvwxyz

1234567890

[&:,!?'""*$¢%]

HADRIANO
STONECUT

ABCDEFGHIJ
KLMNOPQRS
TUVWXYZ

1234567890
(&:;-""!?$¢)

Happy Sid Open Shade

ABCDEFGHI
JKLMNOPQ
RSTUVWXYZ
abcdefghijklm
nopqrstuvwxyz

1234567890
(&:;!?-''"")

Helvetica Bold Shadow

ABCDEFGHI
JKLMNOPQRS
TUVWXYZ

abcdefghijklmn
opqrstuvwxyz

1234567890
(&.,:;'"!?---,)

Helvetica Deco No. 7

ABCDEFGHI
JKLMNOPQR
STUVWXYZ

abcdefghijklmn
opqrstuvwxyz

1234567890
(&:;-'!?$¢%)

Henrietta Shaded

ABCDEFGHI
JKLMNOPQR
STUVWXYZ

abcdefghijklm
nopqrstuvwxyz

1234567890
(&.,:;'-"!?$¢)

INCLINE

ABCDEFGHI
JKLMNOPQ
RSTUVWXYZ

&.,;;,-''!?$¢

1234567890

Introspect Shaded

ABCDEFGHI
JKLMNOPQRS
TUVWXYZ

abcdefghijklmn
opqrstuvwxyz

1234567890

(&.,‚;;!!?/'''""")

Kabel Shaded

ABCDEFGHIJ
KLMNOPQRST
UVWXYZ

aabcddefghijk
lmnoppqqrrs
tuvwxyz

1234567890
&.,:;''""$¢

Korinna Outline Shadow

ABCDEFGHIJ
KLMNOPQRST
UVWXYZ

abcdefghijjklm
nopqrsstuvwxyz

1234567890

&.,;;!(?'''""/[|]()@*-$

MANDARIN SHADED

ABCDEFGHI
JKLMNOPQR
STUVWXYZ

1234567890
&.,:;-"'!?$¢

MANIA SHADOW

ABCDEFGHI
JKLMNOPQR
STUVWXYZ

1234567890

[£_,...'J!?]

MARBLE HEART

ABCDEFGHI
JKLMNOPQRST
UVWXYZ

1234567890
(&:;-'""'"!?$¢°%)

Metallic

ABCDEFGHI
JKLMNOPQR
STUVWXYZ

abcdefghijklmn
opqrstuvwxyz

1234567890

¢&.,:;!?'"""/()

Minsky Shaded No. 2

ABCDEFGHIJKLM
NOPQRSTUVWXYZ

abcdefghijklmn
opqrstuvwxyz

1234567890

(&.,:;-'''!?$)

NEON SHADED

ABCDEFGH
IJKLMNOPQR
STUVWXYZ

1234567890
!?-()&$

Novel Gothic Shaded

ABCDEFGHI
JKLMNOPQR
STUVWXYZ

abcdefghiijklmn
opqrrtuvwxyz

1234567890
&.,:;!?.''""-

Olive Antique Shadow

ABCDEFGH
IJKLMNOPQ
RSTUVWXYZ

abcdefghij
klmnopqrs
tuvwxyz

1234567890
&.,!:?-""()$

ORBIT SHADED

ABCDEFGHI
JKLMNOPQR
STUVWXYZ
1234567890
&!,;-."?$¢

Orbit-B Shadow

ABCDEFGHI
JKLMNOPQR
STUVWXYZ

abcdefghijklmn
opqrstuvwxyz

1234567890

[&.,:;"'--.!?]

ORPLID

ABCDEFGHI
JKLMNOPQR
STUVWXYZ

1234567890
(&.:;="""'!?)

Palatino
Shadow

ABCDEFGHIJKL
MNOPQR
STUVWXYZ

abcdefghijklmn
opqrstuvwxyz

1234567890
&.,:;'"""!?()—%$¢

PHOEBUS

ABCDEFG
HIJKLMM
NNOPQRST
UVWXYZ

1234567890

(&:;.,!?'"«-»$)

PIONEER

AABCDEFGHHI
JJKKLLMMNNOP
QORRSTTUVW
WXYYZ

(]

1234567890
&?!!$$¢£%

PREMIER SHADED

AABCDEFGH
IJKLMNOPQ
RSTUVWXYZ

1234567890

(&;:'"!?$£)

PROFIL SHADOW

ABCDE
FGHIJK
LMNOP
QRSTUV
WXYZ
&
1234567
$- 890 !?

ABCDEFG
HIJKLMNO
PQRSTUV
WXYZ

QUAIL

ABCDEFGHI
JKLMNOPQRS
TUVWXYZ

(&.,:;!?'-)

QUICKSILVER

ABCDEFGHIJKLMNOPQRSTUVWXYZ&

(.;:-'"!?$)

1234567890

Rambler Shaded

ABCDEFGHI
JKLMNOPQR
STUVWXYZ

abcdefghijkl
mnopqrsttuv
wxyz

1234567890
&;!?

RELIEF

ABCDEFGHIJK
LMNOPQRST
UVWXYZ

1234567890
(&.,::!?""-$¢)

ROBERTA
RAISED SHADOW

ABCDEFGG
HIJKLMNO
PQRSTUUV
WUXYZ
I
234567890
&.,;-"!?$

71

Romeo

ABCDEFGH
IJKLMNOPQR
STUVWXYZ

abcdefghijklmnop
qrsstuvwxyz
&!?
1234567890

SANS SERIF SHADED

ABCDEFGHI
JKLMNOPQR
STUVWXYZ

1234567890

(&'.:;$£¢%)

SEEFORTH

A B C D E F G
H I J K L M
N O P Q R S T
U V W X Y Z

Serif Gothic Open Shadow

AABCDEEFGHIJKLLM
MNNOPQRSTUV
VWWXYZ

aabcdeeffghijkklmn
opqrrssttuvv
wwxyzz

11234456788900
&.,;:!?""""/[]$¢

Serif Gothic Shadow

AABCDEEFGHI
JKLLMMNNOPQR
STUVVWWXYZ

aabcdeeffghijkklmn
opqrrssttuvvwwxyzz

1123445678900

[&.,.:;!?'""«/]

SHADOW

ABCDEFGHI
JKLMNOPQR
STUVWXYZ

1234567890
&.,.;:-'"!?$

Smoke Shaded

ABCDEFGHIJ
KLMNOPQRST
UVWXYZ

abcdefghijkl
mnopq
rstuvwxyz

1234567890

(!$&',;:"#?!)

Souvenir Outline Shadow

A A Aa Æ B C C C D E E F G
G H I J K L M M M N N O P Q
R S S T T U U V W X Y Z

a æ b c c d e f g h h i j k l m
m n n o ø œ p q r r r s s ß t u
v w x y z

1 2 3 4 5 6 7 8 9 0

& . , ; : ! ? ' ' " " - $ $ ¢

SPARTANA SHADED

ABCDEFGHI
JKLMNOPQR
STUVWXYZ

1234567890
(&:;-''!?$)

Stark Raving

AABCDEEFFGg
HIJKLMNOPPQR
RSTTUUVWXYZ
abcdefghijklm
nopqrstuvwxyz

1234567890
e.,;!?'"""$

STEELPLATE GOTHIC SHADED

ABCDEFGHI
JKLMNOPQR
STUVWXYZ

1234567890
(&:;-'"!?$¢)

SUNRISE

ABCCDEF
GHIiJKKL
MINNOPQR
RSSTLU
UVVWWXYYZ

1234567890

([{?!""-*$¢%])

83

Swinger Shadow

ABCDEFGH
IJKLMNOPQR
STUVWXY

abcdefghijklmn
opqrstuvwxyz

1234567890
(&.,;;''""!?$¢%)

TAVERN

ABCDEFGHIJKL
MNOPQRSTUVWXYZ

abcdefghijkl
mnopqrstuvwxyz

1234567890
(&.,:;--!?$¢%/£*)

THORNE SHADED

ABCDEFG
HIJKLMN
OPQRSTU
VWXYZ

&

1234567890

$.,:;?!'9-

Tintoretto

ABCDEFGHI
IJKLMNOPQR
STUVWXYZ

abcdefghijklmn
opqrstuvwxyz

1234567890

TOO MUCH SHADOW

ABCDEFGHI
JKLMNOPQR
STUVWXYZ

1234567890

(&.,.;;-'"!?$¢)

TOWN HALL NO.1

A B C D E F G H I
J K L M N O P Q R
S T U V W X Y Z

1 2 3 4 5 6 7 8 9 0

(& " " . , ' : ; - / ! ?)

TRUMP
GRAVURE

ABCDEFGHI
JKLMNOPQR
STUVWXYZ

&.,'':;—''!?$·/·£

Typewriter Open Shadow

ABCDEFGHIJ
KLMNOPQR
STUVWXYZ

abcdeefghijklm
nopqrstuvwxyz

1234567890
&&,.;:!?'""$

UMBRA

ABCDEFGHI JKLMNOPQR STUVWXYZ

1234567890

[&.,;-""'!?]

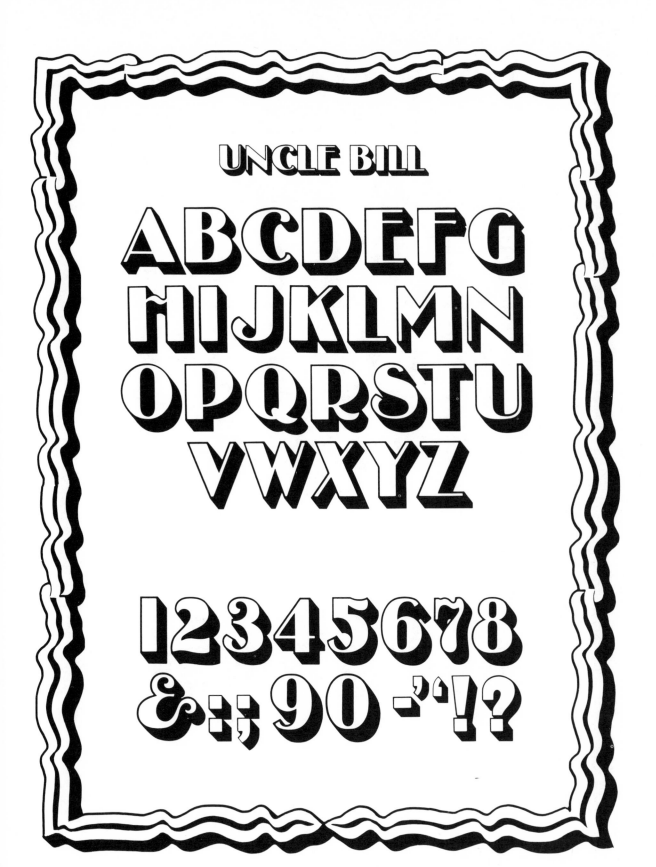

UNCLE BILL

ABCDEFG
HIJKLMN
OPQRSTU
VWXYZ

1234567 8
&:;90-"!?

VENICE

ABCDEFGHI
JKLMNOPQR
STUVWXYZ

1234567890
(&:;-'"" !?)

VINETA ORNAMENTAL

ABCDEFG
HIJKLMN
OPQRSTU
VWXYZ

1234567890

(&;;!?$/£)

Vogue

ABCDEFGHI
JKLMNOPQR
STUVWXYZ

abcdefghi
jklmnopqr
stuvwxyz

1234567890
[&:;,-'""!?$¢%]

VULCAN

ABCDEFGHIJ
KLMNOPQRST
UVWXYZ

abcdefghijklm
nopqrstuvwxyz

1234567890
&.,:;!?'""-()
$ ¢

ABCDEFGHI
Whitin JKLM
Shadow NOPQ
RSTUVWXYZ
abcdefghijkl
mnopqrstuvw
xyz &.,:;""!?()
$1234567890

Windsor Shadow

ABCDEFGHI
JKLMNOPQR
STUVWXYZ

abcdefghijklm
nopqrstuvwxyz

1234567890
&.,;;""'"!?$

X Y Z

A B C D E

F G H I

J K L M

N O P Q

R S T U

V W X Y Z